KB063596

디자인이란?

도시디자인이 무엇입니까?

디자인이란?

도시디자인이 무엇입니까?

정희정 지음

73 만쪽하는 것도 디자인입니다.

75 디자인은 의사소기능 입니다.

77 디자인은 문화 입니다.

79 디자인은 우리의 진심 입니다.

81 디자인은 안전 입니다.

83 디자인은 평화 입니다.

85 디자인은 행복 입니다.

87 디자인은 꿈 입니다.

89 디자인은 열린 마음 입니다.

91 디자인은 소통 입니다.

93 디자인은 모두가 함께하는 것 입니다.

95 디자인은 작은 목소리의 손짓 입니다.

97 디자인은 평등 입니다.

99 디자인은 호흡하는 것 입니다.

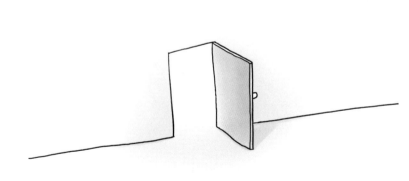

들어가는 글

얼마 전 일간지에 대문짝만하게 게재된 '2050클럽' 국가란 단어를 보았습니다. 60년대 출생 80년대 학번이면 6080이고 70~80년대 음악을 7080이라 부르니 이건 또 무엇인가? 유심히 살펴보니 2050은 국민소득 2만 달러에 인구 5천 만 명을 동시에 충족하는 나라를 지칭하는 말로, 한국이 세계 7번째로 2050클럽 국가로 진입했다고 합니다. 일본, 미국, 프랑스, 이탈리아, 독일, 영국 그리고 2012년 한국입니다. 인구와 고소득 비율이 충족되어야만 가능한 일로 여기에 더욱 의미를 두는 것은 2050에 진입하고 나면 후진한 경우가 없고 국민소득 또한 예외 없이 3만 달러를 돌파한다고 합니다.

과연 잿더미 속에서 꽃피운 신화라고 할 만한, 참으로 가슴 벅찬 일입니다. 그러나 세계사에 유래 없는 급속한 경제성장 속에 국민 스스로가 갖추어야 할 국민의 질서의식과 예의범절 그리고 배려가 한국의 위상에 만족하지 못하는 수준인 것은 분명한 사실입니다. 이제 한국이 세계의 중심이 되고 있습니다. 선진국으로 갈수록 디자인은, 특히나 도시디자인은 그 중요성이 크게 부각되고 있습니다. 특정인들과 전문가 집단만이 아닌 국민 모두가 더불어 참여하며 실천할 수 있어야 합니다.

공공디자인, 환경디자인, 도시디자인, 디자인, 디자인 ……
모두가 디자인을 말하지만 과연 우리는 디자인에 대하여 얼마나 이해하고 있을까요?

세상은 대화의 단절이 없고 상호소통이 원활해야만 합니다. 그래서 오늘날 뉴거버넌스라는 산(産), 학(學), 민(民), 관(官)이 서로 원활하게 소통하는 이론이 요구되고 있으나, 일반 시민들은 물론 심지어 디자인 관련 전문가마저도 디자인을 도시와 우리의 일상환경에 어떻게 적용해야 하는지 올바르게 이해하지 못하고 있습니다. 디자인의 중요성을 인식하고 한국의 중앙부처와 지방자치단체들이 앞다투어 도시디자인 관련 부서를 신설했지만 디자인 전문인력이 관에서의 실무를 관장할 여건이 시간적으로나 제도적으로 안정되지 못한 실정입니다. 한국의 사회는 기초적 어린이 교육에서 시작하여 디자인에 대한 사회 전반의 올바른 이해가 필요합니다. 디자인은 우리의 일상에 배어 있는 모든 것들입니다.

출입국관리소에 의하면 한국을 찾는 외국인 수는 2010년 기준 1,740만 명에 이르며, 2007년부터 매년 200만 명씩 증가하는 추세라고 합니다. 한류의 영향으로 재방문이 이루어지고, 대도시에서 소도시로 그리고 도시의 구석구석까지로 발걸음이 옮겨지고 있는 실정입니다. 우리의 일상까지도 글로벌시대의 중심이 되고 있으며 소소한 시설물 디자인이 국격이 되고 있습니다. 문화에서의 '한류'처럼 이제는 디자인 한류가 이루어져야 합니다. 디자인은 배려와 친절이 기본이 되어야 합니다. 배려가 있는 디자인은 그 도시의 관문인 공항에서부터 시작됩니다. 몇 가지 예를 들면, 한국의 경우 입출국시 사용하게 되는 인천공항의 짐수레(Cart)는 세계의 여러 도시들에 비하여 많은 문제점이 드러납니다. 한국의 짐수레는 크고 방향전환이 수월하지 않으며 수레 앞의 튀어나온 부분이 무의미하게 설계되어 이용객들과 빈번한 신체 접촉사고를 초래합니다.

또한 한국의 남자화장실 소변기에는 '한발 더 가까이' 또는 '남자가 흘리지 말아야 할 것은 눈물만이 아닙니다'라는 문구를 접하게 됩니다. 심지어 소변기 앞에 신발모양의 그림을 그려두고 청결을 권고하고 있지만 잘 지켜지지 않고 있습니다. 반면 유럽 도시들의 화장실 소변기에는 벌이나 파리 한 마리가 소변기의 안쪽에 그려진 것을 흔히 발견할 수 있는데 이것은 남자의 심리를 이용해 소변의 정조준을 유도한 코믹하면서 설득력 있는 홍보라 할 수 있습니다.

이제는 한국의 어느 도시와 마을에서도 외국인들을 쉽게 만날 수 있습니다. 이러한 시점에서 한국의 국민수준은 세계의 중심국이 될 만한 자격을 충분히 갖추고 있는지 한 번쯤 뒤돌아보아야 할 때입니다. 필자는 많은 세계도시로의 기행을 통해 한국의 도시환경과 사람들을 비교할 기회가 있습니다. 가장 보편적인 예로 엘리베이터 안에서의 인사와 표

정 그리고 좁은 공간에서의 양보예절이 부족합니다. 또한 한국의 고속
열차인 KTX 특실의 경우도 역내 출입구에서 일반실보다 더 먼 곳에 위
치하고 일본의 신칸센이 운영하는 객실운영 방식과 비교해보면 많이 미
흡합니다. 사람들은 버스나 열차 안에서도 큰 목소리로 전화 통화를 하
는 등 2050클럽 국가의 위상과는 많이 다릅니다. 오늘날 디자인의 중요
성으로 우리 도시환경의 건축문화와 도시시설물들은 많이 개선되었지
만 그 시설물들을 사용하는 주체인 시민들의 의식수준은 미흡하기만
합니다. 이제는 바뀌어야 합니다.

관(官)과 민(民)이 소통을 시도하고 있지만 관에서 행하는 행사나 과업
을 단순히 한두 번의 공청회를 통하여서는 시민이 다 이해하기 어려우
며 그렇다고 시민 모두에게 전문영역인 디자인을 다 이해시키기에는 많
은 어려움이 있습니다. 또한 민(民)은 관(官)에서 하는 일들을 다수의 입

장에서 크게 생각하지 못하고 자기의 입장에서만 생각하며 무조건 부정적인 주장을 내세우기도 합니다. 관(官)은 민(民)에게, 민(民)은 관(官)에게 서로가 열린 마음으로 소통이 이루어져야 합니다.

디자인은 우리의 삶을 풍요롭게, 디자인은 우리의 도시를 아름답게, 디자인은 우리를 행복하게 만듭니다.

몰라서 못하는 걸까요?
알면서도 안하는 걸까요?
행정의 부재인지 시민의식의 결여인지 모를 일입니다.

이 책을 통하여 한국의 어린이부터 청소년, 시민 등 비전문가 집단에서부터 전문가에게까지 공공디자인이 무엇이며 쾌적하고 행복지수가 높은 도시환경을 만들기 위한 실천적 디자인이야기를 하고자 합니다.

2012년 초여름
정희정

디자인이란?
'도시디자인'이 무엇입니까?

도시마다 온통 디자인, 디자인, 도시디자인을 말하며 도시전략을 추진하고 있습니다! '디자인'이 도시와 연결된다는 게 무슨 뜻이죠?

우리가 살고 있는 도시와 마을을 방문한 사람들이 청결하고 친절하다 또는 경치가 아름답다고 부러워한 것을 들어보신 적이 있습니까?

우리가 살고 있는 도시와 마을들의 자원과 매력을 더욱 더 살려 나가기 위해서 디자인이라는 관점에서 우리의 주위를 다시 살펴보고 바꾸어 보자는 것이 도시들이 꿈꾸는 바입니다. 말로 표현하면 조금은 어려운 듯한 '디자인'이지만 실은 여러분들 가까이에 있는 것입니다. 아름다움이나 즐거움, 상냥함과 쾌적함 등 생활을 멋지게 만들어 나가는 것이 디자인입니다. 디자인은 사람들을 부르고 다시 찾고 싶게 하는 힘을 가지고 있습니다. 사람들이 모이면 경제가 되살아납니다.

행복이 가득한 '거리풍경', 마음이 풍요로워지는 '삶', 도시와 마을은 디자인의 힘으로 멋있고 살기 좋게 바뀔 수 있습니다!

'디자인'을 도무지 잘 모르겠습니다!

모두가 디자인을 말하지만 나는 디자인을 잘 모르겠습니다.
디자인은 왠지 나와는 거리가 먼 남의 이야기처럼 생각됩니다.
디자인도 어려운데 도시디자인은 또 무엇입니까?
특별한 사람들이 하는 것이지 않나요?
왠지 멀고 어렵게만 느껴집니다.

도대체 '디자인'이란 게 뭡니까?

디자인!
디자인!
특히 도시디자인에 대해서 알고 싶습니다.
우리들 가까이에서 접할 수 있는 디자인을 알려주세요.

'바꾸는 것'도 디자인

그날의 일정과 기분에 따라 헤어스타일을 바꾸어 보는 것.
특별한 날 평소와 다른 모습으로 나를 바꾸어 봅니다.
머리에 웨이브를 주는 등 스타일을 바꾸는 것만으로
새로운 기분이 되고 변화가 생깁니다.
디자인은 마법 같은 힘을 가지고 있습니다.

'고르는 것'도 디자인

출근 전 어떤 넥타이를 맬지 고민하는 것.
오늘은 꼭 성사시키고 싶은 상담이 있는 날이니
파란색 넥타이로 포인트를 주어야지.
감색 양복에 맞춰 젊어 보이는 노란색 스트라이프 무늬를 해야 할까?
이렇게 그날의 일정에 맞게 넥타이 색과 무늬를 고르는 것도
디자인입니다.

'정리하는 것'도 디자인

계절에 따라 방의 느낌을 바꾸어 보는 것.
봄이 되면 화사한 노란색 커튼을 달아보고,
여름이 오면 통풍이 잘 되는 곳으로 침대의 위치를 옮겨
집안의 분위기를 바꾸기도 합니다.
무질서하게 어지럽혀진 방 안의 가구와 물건들을
간단하고 단정하게 정리하는 것도 디자인입니다.

'꾸미는 것'도 디자인

집 현관과 거실에 꽃을 심어 봅니다.
집안의 뜰과 현관에 꽃을 심고 거실 테이블 위에 꽃을 장식하면
가슴이 설레고 마음이 행복해집니다.
행복한 마음은 도시를 밝고 명랑하게 만들어 줄 수 있습니다.
거리와 집안을 아름답게 꾸미는 것도 디자인입니다.

'연구하는 것'도 디자인

다양한 생각이 생활을 풍요롭게 합니다.
풍수지리도 과학에서 기초한다고 합니다.
할아버지, 할머니들의 생활의 지혜를 바탕으로
새로운 시대상황에 맞게 조금만 더 연구하면
아름다운 도시와 행복한 생활을 디자인할 수 있습니다.

'배려하는 것'도 디자인

가족을 위해 식사를 준비합니다.
하루의 시작. 바쁜 아침에 소중한 가족을 위해 메뉴를 생각해내고
맛있는 음식을 준비하며 균형 잡힌 식단을 만들어내는 것.
겉보기 뿐만 아니라 마음을 표현하고 상대방을 배려하는 것도
디자인입니다.

그렇군요! 이제 좀 알 것 같습니다.

디자인이 이렇게 가까이에 있었군요.
가까운 주변과 우리의 일상에 많은 디자인이 있습니다.
일상생활을 비교해 디자인을 이야기하니
멀게만 느껴졌던 디자인이 친근하게 다가옵니다.
이런 것이라면 나도 잘할 수 있다고 생각하니 가슴이 설렙니다.

디자인!

그럼! 디자인이란 무엇인지 조금 더 자세하게 알아볼까요?

'디자인'이란?

아름다운 것을 보면 사람들은 즐거워합니다.
상냥함과 쾌적한 환경을 접하게 되면 편안해집니다.
이렇게 일상의 생활을 즐겁고 쾌적하게
또 편안하고 멋지게 만드는 것이 디자인입니다.

'도시디자인'이 무엇입니까?

지역마다 독특한 풍경과 다양한 문화가 있습니다.
산과 바다 같은 자연환경과 역사와 전통은 그 지역의 자원입니다.
자연경관과 거리풍경 등 그 지역만의 특색 있는 문화를 가지고 있는
도시와 마을은 사람들을 끌어안고 불러모으는 힘이 있습니다.
우리가 하찮게 생각하는 작은 것들을
디자인이라는 힘을 통하여 바꿀 수 있습니다.

디자인은 '인사' 입니다.

서로서로 나누는 '상냥한 인사' 는
도시의 표정이 되는 랜드마크가 될 수 있습니다.
'친절한 인사' 는 아이들에게 물려주는 '무형의 유산' 입니다.

디자인은 '선' 입니다.

복잡한 도시는 위험한 요소로 가득합니다.

선을 따라가면 도시는 안전합니다.

선은 도심에서 질서와 안전을 지켜주는 '길잡이' 이며 '파수꾼' 입니다.

디자인은 '자기 낮춤' 입니다.

디자인은 도시에서 '조연' 입니다.
디자인은 겸손하며 사람이 살아가는 공간 속에
사람들의 쾌적한 환경을 위해 '조연' 의 역할을 합니다.

디자인은 '배려'입니다.

도시의 보행도로는 위험한 요소로 가득합니다.
시민들이 안심하고 다닐 수 있도록 시설물에도 배려가 있어야 합니다.
도시디자인은 사람들의 일상을 배려하는 것이며, 위험요소가 적을수록
도시는 시민의 일상을 더욱 안전하고 쾌적하게 만듭니다.

디자인은 '경청' 입니다.

도시디자인은 디자인을 누리게 될 사람들의 말에 귀 기울이는 것입니다.
다양한 사람들의 눈높이에 맞추고 귀 기울이는 것.
그것이 디자인의 첫걸음입니다.

디자인은 '열매' 입니다.

씨앗을 뿌리고 정성을 다해 가꾼 결실의 열매처럼,
디자인이란 정성과 노력으로 맺어진 열매입니다.

디자인은 '소리' 입니다.

눈을 감아보세요.
도시환경에서의 소리는 보이지 않는 형태로도 존재합니다.
보이지 않아도 쾌적하고 행복한 도시를 만들어가는 것,
모두가 장애가 없도록 만들어가는 것이 도시디자인입니다.

디자인은 '약속'입니다.

복잡한 도시에는 무엇보다도 안전이 우선입니다.
빨간 신호등, 파란 신호등처럼
금지와 허락, 위험과 안전을 알려주는 약속도 디자인입니다.

- 62 -

디자인은 '잘 읽혀야' 합니다.

도시디자인은 남녀노소 할 것 없이 쉽게 읽을 수 있도록
간단명료하고 단순하게 이루어져야 합니다.
쉽게 읽히는 도시, 잘 읽히는 도시가 쾌적하고 풍요롭습니다.

디자인은 '기다림' 입니다.

서로에게 양보하고 한 발 물러설 줄 아는 자세가
우리의 도시환경을 풍요롭게 만듭니다.
기다려줄 수 있는 마음이 바로 디자인입니다.

디자인은 '눈높이' 입니다.

어른, 아이, 남녀노소 할 것 없이
사회적 약자 모두가 만족할 수 있는 눈높이를 추구하는 것.
그리고 그것을 실천해나가는 것이 디자인입니다.

디자인은 '재창조'입니다.

사람들의 시선과 관심에서 멀어졌던 유·무형의 자원들이
디자인을 통하여 새롭게 해석되고 다시 태어납니다.
버려진 것이 아니라 마치 아껴둔 것처럼 변화를 줄 수 있는 것.
그것이 디자인입니다.

디자인은 그림자 입니다.

디자인은 우리의 도시환경과 일상에서
떼어낼래야 뗄 수 없는 그림자입니다.
가지고 있는 형태를 고스란히 드러내는 그림자.
디자인은 그림자입니다.

'만져지는 것'도 디자인입니다.

디자인은 만지는 것입니다.
디자인은 비단 눈으로 보이는 시각적 요소만으로
이루어진 것 만은 아닙니다.
볼 수는 없어도 듣고 만지고 느낄 수 있는 것.
그것이 디자인입니다.

디자인은 '지속가능' 입니다.

인류의 사회·문화·예술·과학 등과 함께
잠시의 멈춤도 없이 변화하고 진화하는
지속가능을 실천하게 하는 것도 디자인입니다.

디자인은 '무형'입니다.

우리가 살아가는 일상의 모든 것들에는 형태가 존재합니다.
우리의 도시환경을 풍요롭게 하는 것들은 모두 형태가 존재할까요?
친절과 배려 그리고 양보와 미소는
무형의 존재로 도시환경을 맑고 밝게 만들어 줍니다.
무형도 디자인입니다.

디자인은 '느린 걸음'입니다.

'느리게'와 '천천히'라는 단어는
하루가 다르게 급변하는 현대사회와 동떨어진 느낌이지만
급변하는 시대상황에 순발력 있는 반응만이 디자인은 아닙니다.
디자인은 때론 느리게 걷기입니다.

de+sign

디자인은 '안전'입니다.

우리가 살고 있는 도시환경을 살펴보면
위험한 요소들을 쉽게 발견할 수 있습니다.
안전은 그 무엇보다도 우선시되어야 할 중요한 요소입니다.
우리의 도시환경과 일상을 안전하게 만드는 것도 디자인,
안전 디자인입니다.

디자인은 '협의' 입니다.

디자인은 주관적인 생각보다
객관적인 자료와 회의를 통한 결과로 이루어집니다.
협의의 결과가 디자인입니다.

디자인은 '행복' 입니다.

형태와 색상이 예쁜 제품들, 더욱이 편리하기까지 하다면
마음이 편안함과 풍요로움으로 가득차 옵니다.
예쁘고 편리해서 웃음 짓게 하는 것.
디자인은 행복입니다

디자인은 '꿈' 입니다.

사람들은 저마다 꿈을 가지고 있습니다.
디자인의 어원은 '설계하다' 라는 라틴어 '데시그나레(designare)' 에서 유래
되었고, 프랑스어의 '데생(dessin)', 이탈리아의 '디세뇨(Disegno)' 와도 연관
이 있다고 합니다. 아름다움과 경제성, 목적이 있는 요구에 의해 창조되는
디자인은 꿈입니다. 이루어 질 수 있는 실천의 꿈.
그것이 디자인입니다.

디자인은 '열린 마음'입니다.

서로 다른 생각과 다양한 행동양식을 가지고 있는
사람들의 요구를 충족해줄 수 있는 것.
도시환경에서는 사회적 약자를 배려하고 이해하는
열린 마음이 절실합니다.
디자인의 시작은 열린 마음입니다.

디자인은 '소통'입니다.

디자인은 듣고, 보고, 만지며, 느낄 수 있는 오감의 커뮤니케이션입니다.
약속과 배려 그리고 양보를 통하여 사람과 사람들이
원활히 소통할 수 있도록 만드는 것도 디자인입니다.

디자인은 '모두가 함께 하는 것'입니다.

디자인은 전문가만이 할 수 있는 것이 아닙니다.
누구나 모두가 자유롭게 생각하고 표현하는 것입니다. 옷 색깔과 머리 스타일 등 일상의 모든 것들이 디자인이듯 우리 모두가 환경을 디자인해야 합니다. 모두가 편리하고 살기 좋은 그리고 풍요로운 도시와 마을만들기의 주인공은 여러분입니다.

디자인은 '작은 목소리의 손짓' 입니다.

우리의 도시는 소란스럽습니다.
도시의 간판들은 서로가 경쟁하듯이 크고
이곳저곳에 많이 설치되어 있으며, 원색으로 온통 아우성입니다.
작은 목소리의 손짓이 도시환경을 편안하게 만듭니다.
디자인은 낮은 목소리, 작은 목소리입니다.

디자인은 '평등'입니다.

사람과 사람은 평등합니다.
불특정 다수만을 위한 디자인은 디자인이 될 수 없습니다.
대중 앞에 모습을 드러내고 대중 앞에서 특혜나 차별 없이
평등하게 존재하는 것. 그것이 디자인입니다.
사람을 위한, 사람에 의한 디자인. 디자인은 평등입니다.

디자인은 '흐르는 것' 입니다.

흐른다는 것은 자연스러운 것입니다.
흐르는 물, 흐르는 시간. 디자인은 강압에 의해서 역행할 수 없는
흐르는 물과 시간 같은 존재입니다.
사람과 사람을 그리고 도시의 가로환경에서 만나는 모든 시설물들은
물 흐르듯 자연스럽게 디자인되어야 합니다.

디자인은 '덜어내기' 입니다.

인간은 모두가 욕심을 가지고 있습니다.
쓸모없어도 버리기 아까워 그냥 가지고 있는 것들도 많지요.
우리의 도시환경도 그러합니다.
잘 정리정돈되어 있는 도시환경.
덜어내고, 비우는 것도 디자인입니다.

디자인은 '공기' 입니다.

도시의 요소마다 삶의 모든 것들에 디자인이 없는 것은 없습니다.
디자인은 우리의 생활 속에 없어서는 안될
매일매일 살아 숨 쉬는 공기와도 같은 존재입니다.

디자인은 '생명'입니다.

오래되어 버려두고 방치되었던 도시와 마을 그리고 삼라만상은 디자인이란 원소와 재생이란 요소로 새롭게 다시 태어납니다. 새 생명을 불어넣는 마법 같은 일을 만들어내는 것 그것이 디자인입니다. 버려진 도시와 마을이 디자인을 통해 새롭게 태어납니다.

디자인은 창조이며, 디자인은 생명입니다.

디자인은 '목마름'입니다.

채워도 채워도 채워지지 않는 것이 디자인입니다.
디자인은 현재진행형입니다.
디자인은 멈추지 않고 끊임없이 변화하며 색다른 모습을 시도합니다.
다듬어도 다듬어도 부족한 디자인은 목마름임에 분명합니다.

디자인은 '타임머신' 입니다.

물건의 마모된 상태나 외형적 디자인을 통해서
시간과 세월의 흐름을 가늠하며 우리는 과거와 미래를 넘나들기도 합니다.
때로는 추억이라는 과거로 때로는 현재에 머물며
때로는 알 수 없는 미지의 세계로 이어지는 끊임없는 여행.
디자인은 타임머신입니다.

디자인은 '일상' 입니다.

우리는 도시환경에서 반복되는 삶을 살아갑니다.
다양한 기능을 수행해내는 거대도시의 모든 요소에도
디자인이 녹아 있습니다.
특별함이 아닌 눈과 손에 익은 친근함으로 도시환경의 모든 매체들은
우리의 일상을 편안하고 쾌적하게 도와줍니다.

디자인은 '큰 그릇'입니다.

디자인이란 그릇은 그 크기가 너무 커서
모든 것을 이해하고 용서하며 허물없이 포용하고 담아냅니다.

디자인은 '도우미'입니다.

우리가 살아가는 도시를 편리하고 안전하게 보살펴주며
쾌적한 도시환경을 만들어내는 디자인은 우리의 도우미입니다.

디자인은 '점'입니다.

점은 선과 면의 기본이 되는 디자인의 요소입니다.
도시환경의 축이 되고 시작이 되며 거점이 되기도 하는
디자인은 점으로부터 시작됩니다.

디자인은 '감동' 입니다.

세심한 배려가 담겨 있는 디자인은 사람들에게 따뜻한 감동을 줍니다.
어떻게 하면 더 편의를 줄 수 있을지 사용자를 한 번 더 생각하고
늘 노력하는 디자인은 감동입니다.

디자인은 '사랑'입니다.

부모가 아이를 사랑으로 보살피듯,
디자인은 모두의 어머니로서 인류에게 편의와 실용성,
그리고 최고의 만족을 주기 위해 아낌없이 노력합니다.
디자인은 원대한 사랑입니다.

디자인은 '꽃' 입니다.

디자인은 꽃이 피어나는 과정과 같습니다.
꽃이 피려면 흙과 물, 햇볕과 같은 자연적 요소 외에도
정성어린 보살핌이 필요합니다.
디자인은 오랜 시간 관찰하고 분석하고 연구하는
극진한 정성에서 피어나게 되는 꽃과도 같습니다.

디자인은 '안식' 입니다.

우리가 인식하지 못하는 도시환경과 일상 속에도
휴식을 위한 디자인이 소소하게 녹아들어 있습니다.
사람들에게 휴식을 제공할 수 있게 하는 것도 디자인의 역할입니다.

디자인은 '맛' 입니다.

항상 똑같은 음식만 먹고 살 수는 없습니다.
디자인은 단맛, 쓴맛, 신맛, 매운맛처럼
다양하게 다가와 우리 삶에 풍미를 더해줍니다.

디자인은 '색'입니다.

디자인이 없는 세상은 흑백사진과 같습니다.
디자인이라는 다양한 색을 통해
우리는 검은 정적을 깨고 세상에 활력을 불어넣고 있습니다.

디자인은 '즐거움'입니다.

디자인을 하면서, 디자인된 것을 이용하면서 우리는 즐겁습니다.
디자이너는 사람들의 반응을 기대하면서 즐겁고,
사람들은 디자인된 것을 느끼며 즐거움을 찾습니다.
디자인은 모두가 즐겁게 할 수 있는 놀이입니다.

디자인은 '나눔'입니다.

디자인은 모든 사람들의 만족을 추구합니다.
넘치는 곳에서 부족한 곳으로,
더 이상 필요치 않는 곳에서 꼭 필요한 곳으로,
덜어내고 채워넣으며 나눌 줄 아는 디자인은 나눔입니다.

디자인은 '풍요로움'입니다.

풍요로워야 디자인이 필요한 것이 아닙니다.
반대로 풍요로운 삶을 위해서 디자인이 필요합니다.
디자인은 끊임없이 풍요로움을 지향합니다.

디자인은 '규격'입니다.

디자인은 다소 딱딱해질 필요도 있습니다.
정갈하게 정돈된 디자인은 최적의 사용, 최대의 효율에 초점을 둡니다.
알맞은 사용성과 규격 내에서 심미성을 더한 디자인이야 말로
멋진 디자인이라고 할 수 있습니다.

디자인은 '따뜻함' 입니다.

디자인을 보면 디자이너가 사람들을
이해하려했던 노력을 느낄 수 있습니다.
사람들의 편의를 생각하는 마음을 가진
디자이너의 보이지 않는 디자인은 따뜻한 마음입니다.

디자인은 '랜드마크'가 됩니다.

유·무형적 자원을 비롯한 지역의 상징조형물은
도시와 마을을 찾는 사람들에게 쉽게 기억되는 랜드마크로 알려지고
다시 찾게 되는 자원이 됩니다.

디자인은 '경제를 활성화'시키는 '원소'입니다.

사람들이 하나둘씩 도시로 떠나고 비워졌던 농어촌 마을들도
디자인과 만나면 놀라운 변화를 경험하게 됩니다.
많은 방문객이 찾아오고 고향을 떠나간 사람들이 돌아오며
마을은 활기를 되찾게 됩니다.

디자인은 '내 집앞 꾸미기' 입니다.

한 평의 땅이라도 버려두지 않고 나무나 화초를 심고 가꾸는 등,
내 집앞 꾸미기와 골목 청소는 도시와 마을디자인의 시작입니다.

디자인은 '전통과 현대의 공존'입니다.

전통은 현대를 수용하고 현대는 전통을 보전하며
협의하고 양보했을 때, 디자인은 더욱 빛을 발하게 됩니다.

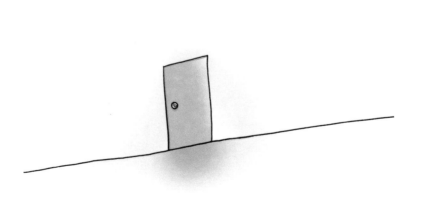

마치는 글

지방출장이 잦은 필자는 주로 KTX를 이용합니다. 저번 주에도, 어제도 서울에서 영남, 호남권을 오가면서 글을 쓰고 생각을 정리하는 더할 나위 없이 좋은 필자만의 넉넉한 시간입니다. 때로는 차창을 바라보며 아무 생각 없이 있기에도 좋고 화장실도 갈 수 있으며 고단하면 잠도 청할 수 있어 승용차나 버스보다 KTX를 좋아합니다. 출장길이 낭만 있는 감성적 여행으로 바뀌는 기차여행은 단연 으뜸입니다.

이쯤이면 기차 예찬론자임에는 분명하지만 짚고 넘어가야 할, 꼭 하고 싶은 말이 있어 꽤나 서론이 길었나 봅니다. 쾌적하고 현대적인 KTX에 오르면 편안하지만 이내 불쾌감이 들게 됩니다. 시도 때도 없이 울려대는 휴대전화 벨소리, 이어서 주위는 아랑곳 없이 떠들어대는 사람. 들

고 있노라면 별 중요한 내용도 아니건만 안내방송과 승무원의 부탁에도 잠깐 쉬었다 다시 이어지고 때론 버튼 음을 울려대며 스마트폰으로 게임을 하는 사람도 있습니다. 어디 그뿐인가요. 화장실을 다녀와서 의자가 흔들리게 털썩 주저앉는 사람들로 스르르 잠이 들었다가도 깜짝 놀라서 깨어나곤 합니다.

필자가 글 쓰고 특강만 하면 단골 메뉴로 등장하는 가까운 이웃, 일본 이야기를 또 거들먹거려야 할 듯합니다. 비단 일본만이 아닌 세계의 많은 도시들은 상대방을 배려하며 타인에게 피해를 주지 않는 선진스러운 사고로 살아가는 모습을 많이 볼 수 있습니다. 최소한 배려와 양보 인사 그리고 표정만큼은 부족했음을 우리는 인정하고 배워야 합니다.

올 들어 한국은 2050클럽 국가에 진입하고 GDP 세계 14위를 예상하고 있으며, 미국 컨설팅업체인 A.T Kearney Global사에서 뽑은 2012년 세계 국제도시 순위에서 8위에 올랐으며 가장 영향력 있는 도시로 소개를 받았다고 합니다. 한국은 여수엑스포와 평창동계올림픽 등 수많은 국제행사를 치르고 있고 앞으로도 진행하여야 하는 세계의 중심국이 되고 있습니다. 여수엑스포로 향하는 KTX에 탑승하는 외국인들의 모습과 이제는 한국의 도시 곳곳의 골목에서도 쉽게 만날 수 있는 외국인들을 보면 걱정이 앞서게 됩니다. 필자가 기차 안에서 겪었던 불편함과 불쾌함을 그들이 느끼면 어떡할까!

이제는 살만한 나라를 넘어 제3세계에 원조를 하는 나라가 되었습니다. 이제 우리도 공공의 문화가 개선되어야 합니다. 더 직설적으로 이야기하면 한국은 국민도덕과 질서 그리고 양보와 배려가 좀 더 지켜져야 합

니다. 또한 그 중요성을 인정하고 인식하며 자라나는 청소년들과 아이들에게 교육시켜야 합니다.

사계절 자신을 스스로 디자인하는 자연처럼 디자인은 꾸밈이며, 디자인은 가꾸는 것이며, 디자인은 배려와 양보이며, 디자인은 질서와 예의로 우리의 삶을 쾌적하고 풍요롭고 아름답게 하는 것입니다. 이러한 일상의 모든 것들을 디자인해야 할 책임과 의무는 디자인 전문가만이 아닌 한국의 국민 모두의 것이라고 생각합니다.

이 책을 통해 소비자들의 요구에 의해 생산해내는 제품만을 이야기하는 디자인이 아닌, 우리의 삶과 한국인 개개인의 의식수준 또한 디자인하는 데 기여하고자 합니다. 그래서 세계인들에게 사랑받고 존중받으며 세계의 중심국으로 우뚝 서기를 소원합니다.

머지않은 날에 이 책을 읽은 청소년들과 아이들이 엘리베이터 안에서 만나는 사람들과 다정하게 인사하며 한 발 양보해주고 기다려주는 아름다운 한국인이 되어 만날 수 있기를 기대해봅니다. 아울러 필자도 식지 않는 열정으로 한국의 공공디자인 발전을 위해 노력할 것입니다.

2012년 초여름
정희정

저자 _ **정희정**
디자인학박사
한양대학교 이노베이션대학원 겸임교수
(사)한국공공디자인학회 사무총장
yesdesign@hanmail.net
blog.naver.com/museumsu1

일러스트 _ **홍승범**
일러스트 컬러링 _ **고거참·김지원**
편집디자인 _ **이 랑**

디자인이란?
도시디자인이 무엇입니까?

2012년 9월 15일 1판 1쇄 인쇄
2012년 9월 20일 1판 1쇄 발행

지은이 _ 정희정
펴낸이 _ 강찬석
펴낸곳 _ 도서출판 미세움
주 소 _ (150-838) 서울시 영등포구 신길동 194-70
전 화 _ 02-844-0855
팩 스 _ 02-703-7508
등 록 _ 제313-2007-000133호
ISBN _ 978-89-85493-60-4 03600
정 가 _ 9,800원